前 言

竹，身形挺直，坚韧不拔；外直中空，虚怀若谷；竹节必露，高风亮节；不惧严寒酷暑，万古长青。竹，是我做人的榜样，是促成我人格提升的老师。

我自幼便十分喜欢中国传统绘画，对竹的情谊更促使我钻研画竹数十载。画竹需从传统入手，临摹传统古画，钻研古人画法。传统画中蕴藏了最经典的绘画精髓，令人受益匪浅。我临习过夏昶、石涛、郑板桥、蒲华等数十位画竹造诣极高的画家的作品，喜欢石涛画竹灵活生动、复杂多变的味道，亦佩服郑板桥画竹纤细有力、瘦劲孤高的表现手法。常说"一世画兰，半世竹"，唯有深入钻研每一位画家的画竹作品，临摹学习，勤奋求知，刻苦磨练，才能取得成就。

临摹是学习过程重要的开端，而写生实践是学习提升最重要的阶段。我一直坚信，大自然是最好的老师，画从自然中来，唯有细细观察自然中的各种竹类、各种竹态，方能了解竹性，画出竹味。

学习中国传统绘画的朋友越来越多，如何起手是广大学者的烦恼。我总结了自己数十年的画竹经验和方法，多以画稿步骤方式展示，望能有助于学者绘竹。

靳维华

目　录

第一章　国画基础 / 3

一、笔 …………………………… 4
　　1.毛笔种类 …………………… 4
　　2.握笔方式 …………………… 4
　　3.选笔技巧 …………………… 4
　　4.运笔方法 …………………… 5
　　5.运笔方式 …………………… 5
二、墨 …………………………… 6
　　1.墨的种类 …………………… 6
　　2.墨分五色 …………………… 6
三、纸 …………………………… 6
四、砚 …………………………… 7
五、色 …………………………… 7

第二章　局部画法 / 8

一、竹竿 ………………………… 9
　　1.双勾法 ……………………… 9
　　2.没骨法 …………………… 10
　　3.不同形态的竹竿 ………… 10
　　4.不同的组合形式 ………… 11
　　5.错误画法 ………………… 11
二、竹枝 ………………………… 12
　　1.生枝规律 ………………… 12
　　2.画枝技法 ………………… 12
　　3.不同形态的竹枝 ………… 14
　　4.错误画法 ………………… 14
三、竹叶 ………………………… 15
　　1.画叶起手式 ……………… 15

　　2.画叶技法 ………………… 15
　　3.不同形态的竹叶 ………… 18
四、竹笋 ………………………… 19
　　1.基本画法 ………………… 19
　　2.不同形态的竹笋 ………… 19

第三章　步骤解析 / 20

一、绘画步骤 …………………… 21
　　1.作品:《竹风》 …………… 21
　　2.作品:《垂竹》 …………… 23
二、设色表现 …………………… 25
　　1.花青墨竹 ………………… 25
　　2.绿竹 ……………………… 25
　　3.朱竹 ……………………… 26
三、竹态画法 …………………… 28
　　1.风竹 ……………………… 28
　　2.雨竹 ……………………… 30
　　3.雪竹 ……………………… 32
四、配景构图 …………………… 34
　　1.竹子与山石:《凌寒高秋》
　　……………………………… 34
　　2.竹子与栖鸟:《竹报平安》
　　……………………………… 36

第四章　欣赏临摹 / 38

一、作品欣赏 …………………… 39
二、构图参考 …………………… 46
三、题跋参考 …………………… 48

第一章　国画基础

　　国画，又称中国画，古时称为"丹青"，是我国传统的绘画形式，即用毛笔蘸水、墨、彩在特制的宣纸或绢上作画。笔、墨、纸、砚是我国独有的文书工具，也是绘制国画基本的工具和材料。学画国画，首先要了解用笔技巧、墨韵层次、纸质特性、磨砚方法以及颜料种类等基本知识，为后期深入学习奠定坚实的基础。

一、笔

1. 毛笔种类

毛笔的种类多样，依照笔毛的软硬特性，分为硬毫笔、软毫笔、兼毫笔三类。

硬毫笔：笔毛硬度强、弹性大，使用时能达到挺、健、力的效果。常见的材质有兔毫、狼毫、鼠须等。狼毫笔价格适中，比兔毫笔稍软，比羊毫笔硬，适合初学者使用。常见的狼毫笔有：大兰竹、中兰竹、小兰竹。

软毫笔：笔毛的弹性较小，较柔软，吸水性强，一般用羊毫、鸡毫等软毫制成，使用时能达到厚、韧、柔的效果。羊毫是最常用的软毫笔，如长锋羊毫、羊毫提笔等。

兼毫笔：笔性介于硬毫与软毫之间，是用硬毫和软毫相掺制成。最常见的兼毫笔有七紫三羊、白云笔、提斗、长锋等。

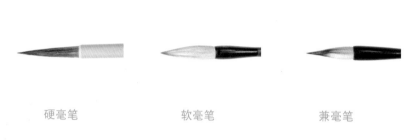

硬毫笔　　　　　　软毫笔　　　　　　兼毫笔

> 初学者必备：
> 　硬毫笔：大、中兰竹各一支。
> 　软毫笔：大、中、小号长锋羊毫各一支。
> 　兼毫笔：大、中、小号白云各一支，大、中号提斗各一支。

2. 握笔方式

押：通"压"。食指的第一节或第一节与第二节的关节处由外向内压住笔杆，与拇指相对捏住笔杆。

撅（yè）：用手指按。大拇指的第一节紧按住笔杆靠身的一方。

钩：指钩住。中指第一关节弯曲如钩，由外向内钩住笔杆，与食指合力，对着拇指，以更稳地控制笔杆。

抵：指抵抗。小指紧靠无名指而不接触笔杆，以增强无名指向外的推力。

格：指抗拒。无名指的指甲与肉相连之处顶住笔杆的内侧，顶住食指、中指往里压的力道。

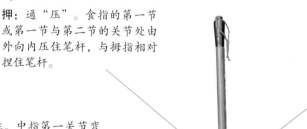

3. 选笔技巧

尖、齐、圆、健是选择毛笔的基本标准，被雅称为毛笔的"四德"。

尖：笔毫聚拢时，笔锋呈尖锐状。

齐：将笔头浸湿、捏扁，笔尖的毛齐而不乱。

圆：笔毫呈圆锥状，笔肚饱满圆润。

健：笔毫有弹性，提起后能迅速恢复原状，压笔

4. 运笔方法

中锋：亦称"正锋"，即笔杆垂直于纸面，行笔时笔尖处于墨线中心。用中锋画出的线条圆浑而有质感。

顺锋：行笔时，笔锋、笔肚接触纸面，与通常用笔方向相同，采用拖笔方式运行，画出轻松流畅的笔触。

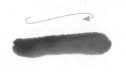

藏锋：起笔、收笔时，笔锋藏而不露，做到"欲右先左，欲下先上"。藏头藏尾视刻画对象而定。

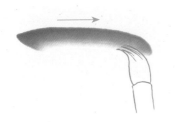

侧锋：笔杆倾斜，笔锋、笔肚均接触纸面，易画较宽的笔触。越接近笔锋，笔触越实；越接近笔肚，笔触越虚并留飞白。

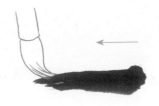

逆锋：行笔时，笔尖逆势推进，与通常用笔方向相反，笔杆略向行笔方向倾倒，画出苍劲有力的笔触。

露锋：与藏锋的运笔方式刚好相反，起笔以笔尖着纸，收笔时渐提笔杆。

5. 运笔方式

运笔的起收、快慢、提按、顿挫、藏露、转折等都是通过运笔的节奏变化产生的。对于初学者而言，运笔的快慢、提按、转折是最常用的运笔方式。

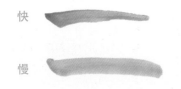

快慢：在行笔的过程中，控制速度的快慢、急缓，展现不同的笔触效果。快，则笔触清晰、流畅，有力度；慢，则笔触模糊、拙涩，但墨韵十足。

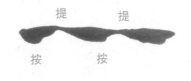

提按：在起笔、行笔、收笔的过程中，通过指、腕、臂的力度控制，产生起伏、轻重的变化。提为起，按为伏；提为轻，按为重；提则虚，按则实。

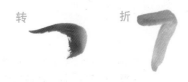

转折：笔锋转换时，提笔或按笔的力量不同，会有不同的转折效果。提笔转过去为"圆转"，按笔顿过去则为"方折"。

笔的正确使用：初次使用崭新的毛笔时，先用水浸泡笔头，至根部完全散开，将附着的胶质冲洗干净，沥水后再蘸墨使用；每次要使用时，应先将笔以清水浸湿，再蘸墨使用；每次用完后，应及时用清水顺着笔毛的方向冲洗掉笔头上残存的墨色，理顺笔毛，垂直悬挂或倒插入笔筒，以备再用。

二、墨

1. 墨的种类

墨分"墨锭"和"墨汁"两种。

墨锭：也常被称为"墨条"或"墨块"。将墨锭在砚台中加水研磨，便能磨出新鲜的墨汁。选择墨锭时，要观察它磨出的墨色。墨色泛出青紫光的最好，黑色的次之，泛出红黄光或有白色的最劣。

墨汁：直接用罐壶等容器装载。初学者多选用墨汁，绘画时，直接倒入适量墨汁于盘中即可。目前，市面上所卖的北京"一得阁"牌墨汁和上海"曹素功"牌墨汁都能够满足初学者的绘画需要。

2. 墨分五色

墨分五色，指以水调节墨色多层次的深浅变化，常常指焦、浓、重、淡、清五色。用墨有干、湿、浓、淡的变化。

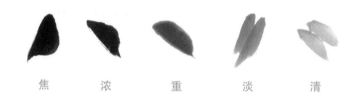

| 焦 | 浓 | 重 | 淡 | 清 |

> 宿墨：即隔宿之墨，墨汁存放较久，水分蒸发而浓缩，墨色最黑。宿墨常用于最后一道墨，用得好则能起"画龙点睛"的作用；但因宿墨中有渣滓析出，用不好则极易枯硬污浊，故用宿墨要求具有较高的笔墨功夫。

三、纸

	介绍	特点	识别方法	保存方式	墨色效果
生宣	未经过加工处理，质地绵韧，色泽白雅。	吸水性和沁水性强，易产生丰富的墨韵变化，宜用来画写意画。	滴水能立刻晕开，即为生宣。一般情况下，生宣不分正反。优质的生宣着墨后有明显的晕圈，涨力均匀；劣质的生宣则墨色呆板，渗透不匀，无墨韵效果。	防潮保存，生宣放越久越好用。为了使新的生宣能取得陈纸的效果，可将纸在风口挂放一段时间，称"风纸"。	
熟宣	将生宣按比例配染胶矾经加工后制成，再加以染色、洒金等工艺，便可以生产出繁多的品种，质地较硬。	水墨不易渗透，可做工整、细致的描绘，并能层层反复地皴染上色，宜用于绘制工笔画。	滴水于纸上，水成颗粒状立于纸面，无晕开效果。光滑面为正面，或洒金、有工艺效果的一面为正面。优质的熟宣较厚，胶矾比例适宜，绘画颜色均匀；劣质的熟宣易漏矾，会影响画面效果。	熟宣不宜久藏，藏久易脱矾，会出现局部渗墨的现象，建议用多少买多少。	
半熟宣	由生宣加工而成，介于生宣与熟宣之间。	吸水能力介于生宣与熟宣之间，有一定的墨韵效果，多用于技法效果的表现，如撞色、没骨等。	滴水于纸上，水缓慢地被纸吸收。光滑面或有工艺效果的一面为正面。纸质没有太大区别，胶矾比例不同，吸水性也不同。	藏久易脱矾，不宜久藏。	

> **初学者用纸建议：** 使用半熟宣进行练习，更易于掌控水墨比例以及运笔速度。

四、砚

常用来研磨墨块，也可用来盛放墨汁。

研磨墨块时，先用小壶滴清水于砚台表面，再用墨锭研墨，需把握研墨的力度与方向。避免使用热水，热水伤润损墨。

若用来盛放墨汁，需先将砚台中残留的宿墨或灰尘洗净、擦干，再将墨汁倒入。

①先擦拭砚台，擦净后，用小壶滴清水于砚台表面。注意清水不宜一次加多，应随研随添。

②握住墨锭的中下段，垂直于台面，或顺或逆，重按轻推，力量均匀。磨一段时间后，转换墨锭的方向再磨。

③磨墨后，将墨锭放一旁待用，但切勿立于砚上或泡在墨汁中，否则会导致墨与砚粘连。绘画完后，将砚台洗净后保存。

五、色

传统的中国画颜料分成矿物颜料与植物颜料两大类。

矿物颜料的主要成分是矿物质，不易褪色且色彩鲜艳。如：朱砂、石绿、赭石等。颜料为粉状，用时须加明胶。

植物颜料是从树木、花卉中提炼出来的。如：花青、藤黄、胭脂、洋红。使用前，需要用水浸泡较为方便。

矿物质色

植物色（藤黄）

初学者颜料挑选： 初学者可以使用管状中国画颜料作画，但随着绘画水平的提高，应使用传统的中国画颜料。传统的中国画颜料色彩鲜明且更加稳定，不易褪色。

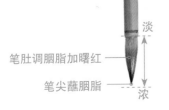

淡

笔肚调胭脂加曙红

笔尖蘸胭脂

浓

调色小技巧： 首先将笔头润湿，适当地调控水分，然后蘸一到两种颜色调匀，使笔肚呈淡色，最后用笔尖蘸重色或墨，不调匀。用这种方法调色可以使笔头的颜色产生由笔尖到笔肚呈浓到淡的渐变，适用于画各种花的花瓣。

第二章　局部画法

　　任何事物都讲究循序渐进，绘画亦如此。本章将竹子分为竹竿、竹枝、竹叶及竹笋四个部分，解析竹竿的基本画法，分析竹枝的生枝规律，解读竹叶的组叶技巧，列举竹笋的种类图例，细致剖析竹子的每个局部，便于初学者逐个掌握，为后期完整作品的创作与绘制奠定坚实的基础。

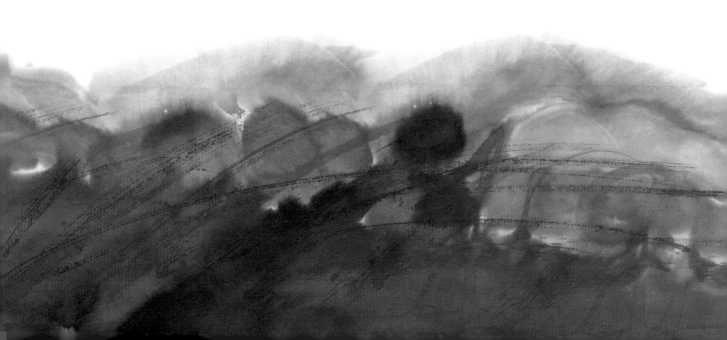

一、竹竿

画竹一般先立竿。竹竿是分节的，并且每一节的长度不等，近梢部、根部较短，中间部分较长，即有"上下短、中间长"的特点。竹竿坚韧挺拔，宜用硬毫笔或兼毫笔表现；画法上，按个人的绘画习惯，可自上而下或自下而上，一节一节地画竿，画完竹竿后再添竹节。

1. 双勾法

①蘸浓墨，从上至下，从左往右画一节竹竿。每笔起止有明显的顿挫，行笔笔速较快，笔触强劲有力。

②从下向上画第二节竹竿，留出竹节的空隙。

③依次向上画竹竿，注意每节竹竿的长短变化。

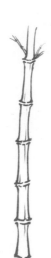

④在一般情况下，由下至上从第五节处出枝，用较小的硬毫笔，勾勒竹枝。

⑤蘸浓墨，用较小的硬毫笔，中锋画出竹竿的纹路，表现竹竿的质感，也体现竹傲然伫立的精神。

⑥为增添画面的完整性，可用较小的硬毫笔以同样的方法在一旁加一根细竹竿。

小贴士　线是中国画造型的基础，借助墨线的粗细、曲直、干湿、长短及浓淡变化，能表现物象的虚实强弱，刻画物象的特征。双勾法可以帮助学者深入了解对象的结构特点，同时锻炼用笔能力，宜多加练习。

2. 没骨法

① 笔头湿润调试重墨，两侧蘸少许的浓墨，使笔中部和外侧的墨色不同。露锋起笔，侧锋行笔，画出中空、坚硬的竹竿。

② 无需调墨，依次向上画竹竿。与第一节竹竿有错位关系，留出空，便于勾竹节。行笔过程中保留飞白效果。

③ 依次往上行笔，一笔一竿，一气呵成。画竿时笔酣墨饱，随后墨色逐渐变浅，形成虚实对比。

乙字上抱

八字下抱

④ 换较小的硬毫笔，勾画竹节。画竹节有"乙字上抱""八字下抱"两种常用画法，在同一幅画中不可交叉使用。勾节时，笔墨较重，用笔爽利洒脱，强调顿挫，有浓淡、干湿变化。

　　没骨法是指将运笔与设色有机融合在一起，不用墨线勾勒，不打底稿，直接作画。作画时，要求画者胸有成竹，一气呵成，因此对画者的笔墨能力要求较高。画者需把握起笔、行笔、收笔的细节，控制墨色、水分，循序渐进，多尝试，不能急于求成。

3. 不同形态的竹竿

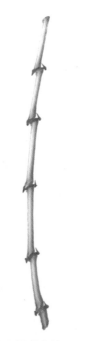

细竿：用较小的硬毫笔，中锋行笔。

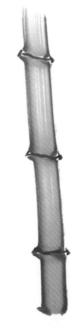

粗竿：用较大的硬毫笔或底纹笔，中锋行笔。

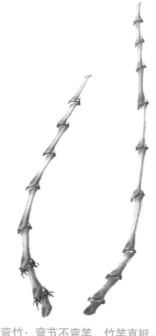

弯竹：弯节不弯竿，竹竿直挺。

4. 不同的组合形式

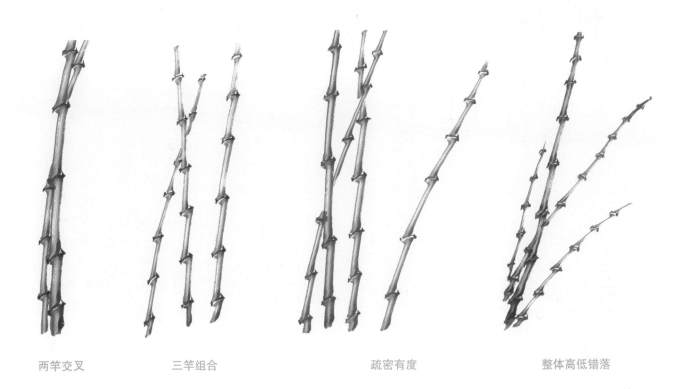

两竿交叉　　　　三竿组合　　　　　　疏密有度　　　　　　整体高低错落

5. 错误画法

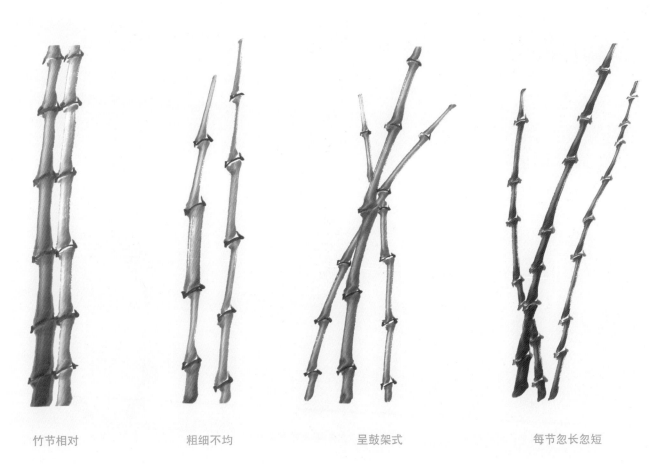

竹节相对　　　　粗细不均　　　　　　呈鼓架式　　　　　　每节忽长忽短

二、竹枝

1. 生枝规律

画竹枝一般以从下至上第五个竹节处出枝为宜。枝为互生状态，即相邻竹节，反向出枝，左右交错，旧谱有"安枝分左右，不许一边就"的说法。中锋用笔，速度较快，刚健有力。竹竿出枝一定要活，要求气势连贯，一气呵成。画竹竿、竹枝需要反复练习，注意墨色变化，表现前后、主次、虚实关系。

2. 画枝技法

鹿角枝

鹿角枝，多用中锋由上至下行笔，下笔顿节，挑出，稍有弧度，线条富有弹性。

鹿角枝起手式

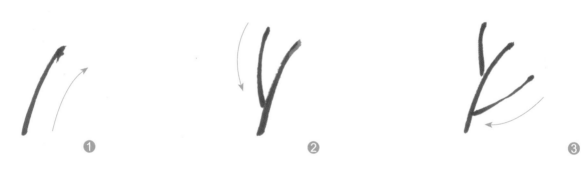

鹿角枝图示

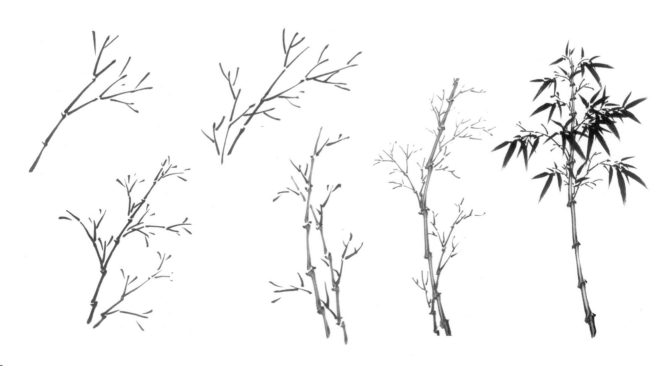

雀爪枝

　　雀爪枝，用中锋由下至上行笔，露尾锋，笔速较快，线条轻松，干净利落。

雀爪枝起手式

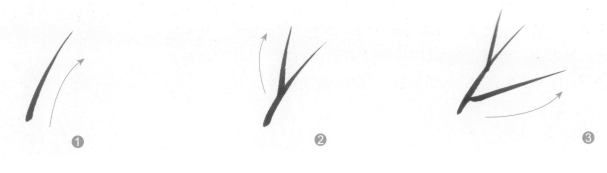

雀爪枝图示

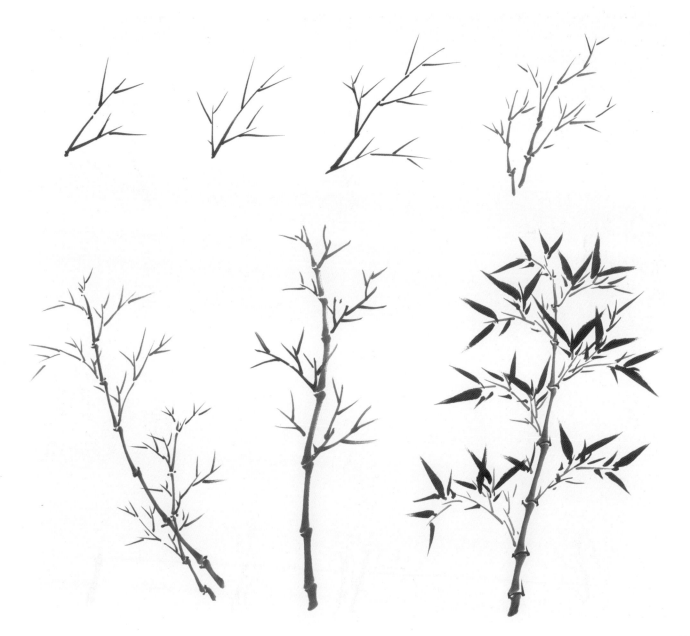

3. 不同形态的竹枝

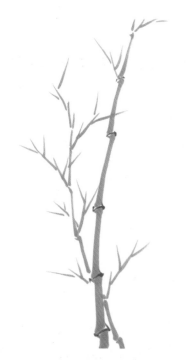

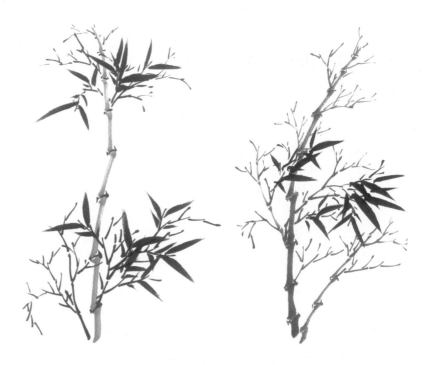

嫩枝（墨色较淡）

老竹多枝少叶

4. 错误画法

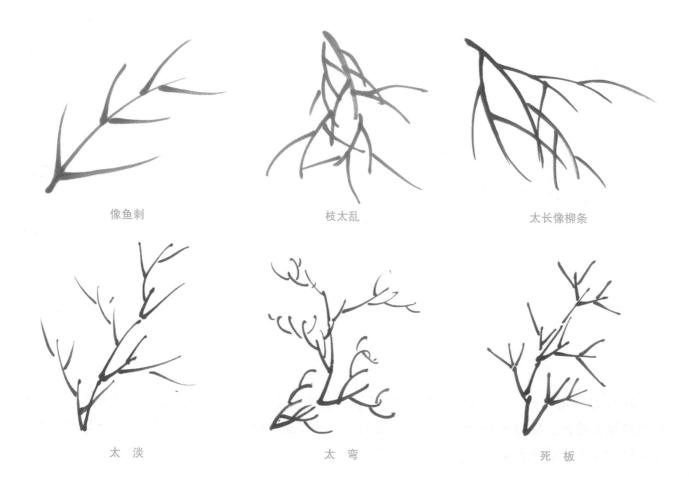

像鱼刺

枝太乱

太长像柳条

太淡

太弯

死板

三、竹叶

1. 画叶起手式

中锋用笔,露尾锋,一笔一叶。撇竹叶要洒脱灵动,干净利落,勿死板,注意叶与叶之间的遮挡、长短错落关系。

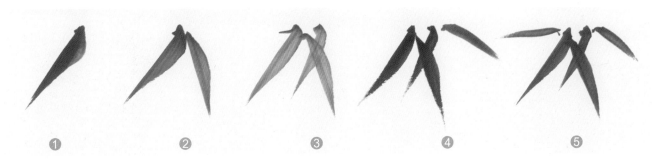

2. 画叶技法

画竹时布叶最难,前人总结了多种组叶形式,常用的有"个"字、"分"字、"川"字、"重人"等等。掌握基本的组叶形式,可选择一两种相近的组叶形式,结合使用,相互叠加,积组成片。注意笔墨浓淡以及叶片的大小、正侧关系,做到既有变化又统一。

以"分"字叶为例,介绍基本画法以及组叶、添叶的方法。

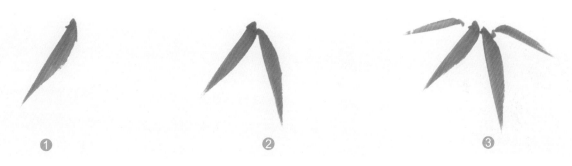

与画叶的基础画法一致,摆笔扫叶,组叶叶形如"分"字而已。注意"分"字上面两撇略细,表现叶子侧面的形态。

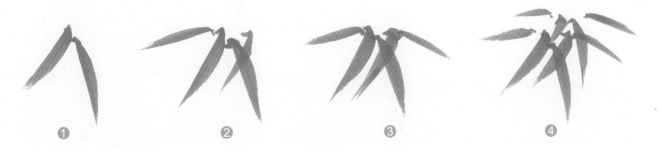

在画好一组"分"字叶后,按自己的习惯,在原叶上方或下方再增添一组"分"字叶,使两组叶相互遮挡,破坏原叶形态,此为"破叶"。画多组叶时,用相同或不同的组叶形式破叶,体现竹叶茂密丰盛之态。

"个"字叶

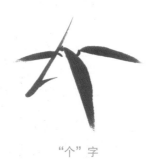

"个"字

破"个"字

"重人"叶

"重人"

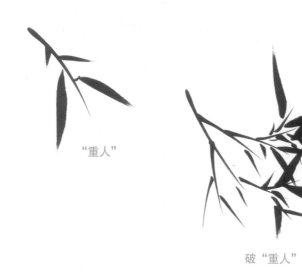

破"重人"

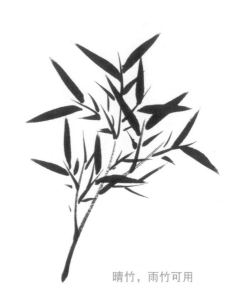

晴竹，雨竹可用

"分"字叶

"分"字

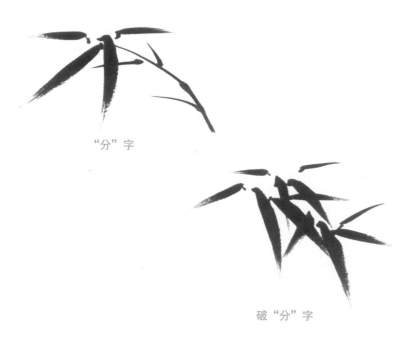

破"分"字

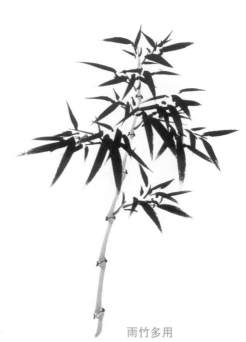

雨竹多用

"川" 字叶

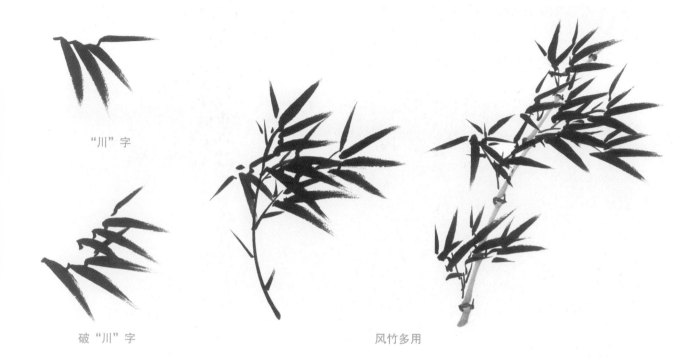

"川" 字

破 "川" 字

风竹多用

其他组叶形式

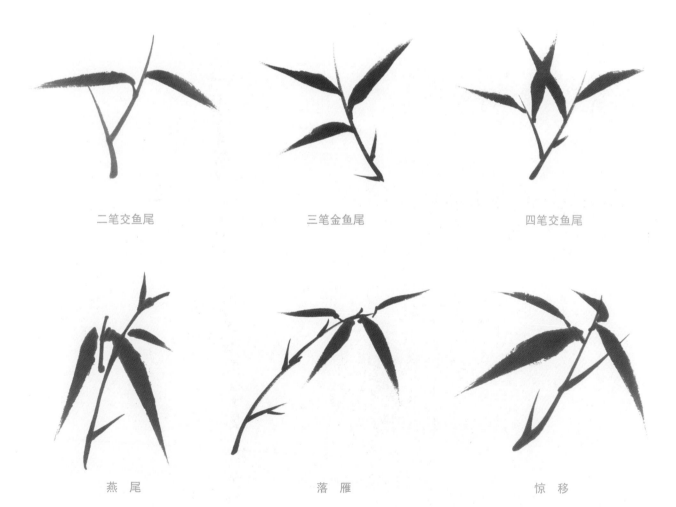

二笔交鱼尾

三笔金鱼尾

四笔交鱼尾

燕尾

落雁

惊移

结顶方式

画竹的顶端或枝梢称为"结顶"。处理好"结顶"处竹叶的形态，为画面画上完美的结局尤为重要。"结顶"没有确切的画法，要想处理好"结顶"，需在掌握基本组叶形式的前提下，多写生，多观察，在实践中探索。以下列举几种常画的"结顶"方式。

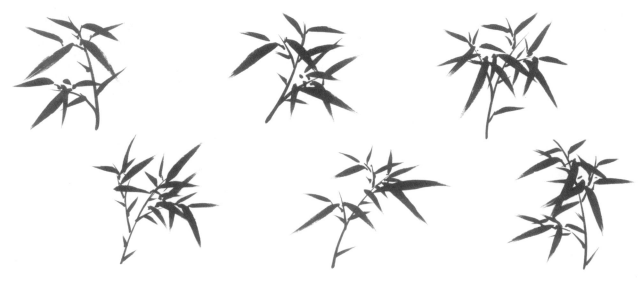

3. 不同形态的竹叶

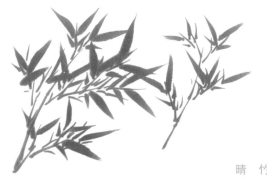

晴竹

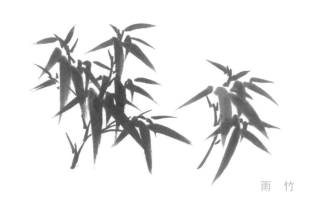

雨竹

画晴竹，"鱼尾"和"重人"的组叶形式较适合。竹叶稍稍上仰，逆锋行笔，落笔干净利索，露尾锋。

画雨竹，多用"分字"借"重人"的形式。竹叶低垂，用墨较湿润，表现雨竹湿漉漉的效果。

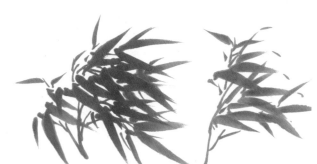

风竹

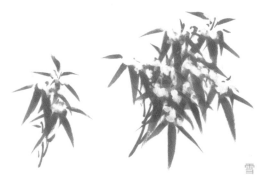

雪竹

画风竹，多用"川字"的组叶形式表现。用笔刚劲有力，实按虚起，注意每组叶片的动态方向，勿矛盾。

画雪竹，可用雨竹的组叶形式。竹叶被雪堆积在一起，明晰摆笔笔触，最后白粉点雪。

四、竹笋

　　竹笋是竹子的幼苗，代表竹的生命起源。在画大幅以及多竹竿的作品中，常添竹笋，增添画面的观赏性。竹笋的结构基本一致，在大小、粗细、高低等方面略有不同。画竹笋，按照所画竹笋的形态，运用中锋或侧锋左右出笔，从上至下或从下至上行笔，一气呵成。画完后，蘸浓墨，点竹笋的斑点。

1. 基本画法

 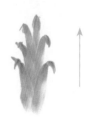

①用兼毫笔，蘸重墨，中偏侧锋起笔，收尾锋画竹笋的外围。

②依次画相邻的竹笋叶。

③再添笋叶，用浓墨勾点笋尖。也可待完全画完竹笋后，一起点笋尖。

④由下至上，画完整个竹笋。

2. 不同形态的竹笋

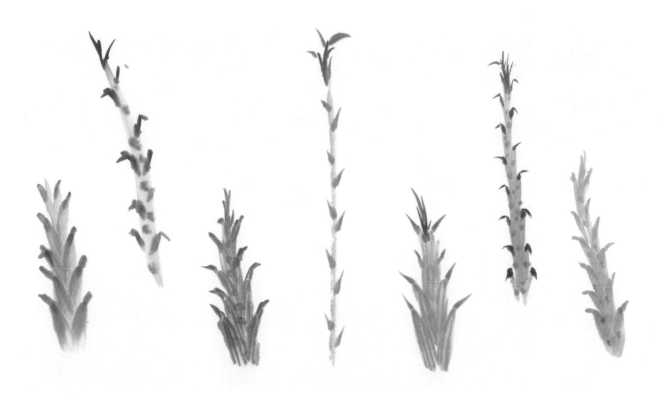

> 小贴士　　竹子的画法口诀：画竹先立竿，气足意果断。有粗还有细，错节需自然。重墨"乙"字抱，用笔稳如山。出枝忌同边，行笔莫迟疑。画叶个重人，疏密是关键。笔笔用内力，精气自增添。

第三章　步骤解析

　　竹，身形挺直，不曲不折，贯穿于整个画面。创作时，构图需多斟酌、多考量。本章分为绘画步骤、设色表现、竹态画法以及配景构图四个部分，从基本步骤到颜色表现，再到竹态分析及趣景搭配，详细介绍竹子的相关构图，为初学者日后的创作奠定基础。

一、绘画步骤

1. 作品：《竹风》

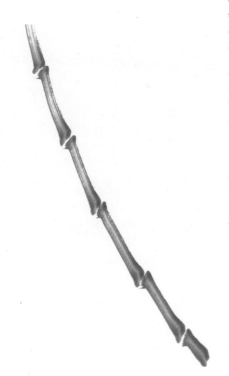

① 选用中等锋长的兼毫笔，调墨画主竿。画竿时，笔醮墨饱，侧锋行笔，一气呵成，留出竹节的缝隙。

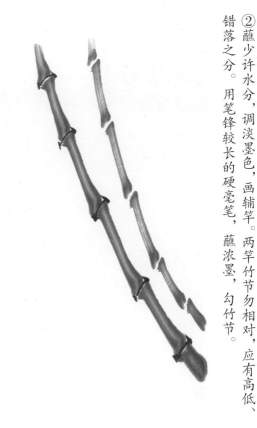

② 醮少许水分，调淡墨色，画辅竿。两竿竹节勿相对，应有高低、错落之分。用笔锋较长的硬毫笔，醮浓墨，勾竹节。

③ 直接用勾节的毛笔调湿润的浓墨，快速行笔出枝。单独从画面外出枝时，注意枝与竿的前后、穿插关系。

④ 采用『分』字式组叶画法，根据枝的走势，浓墨画近景叶，淡墨画靠后靠上的叶片，表现出远近、虚实关系。

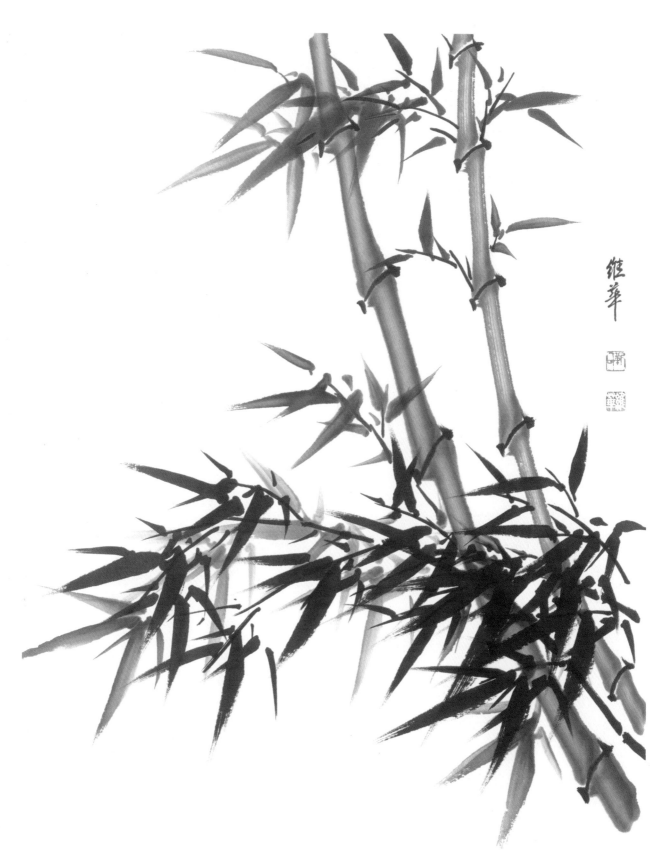

⑤找到与画面相呼应的空白处，题款、钤印完成。

2.作品：《垂竹》

①垂竹竿一般较细，选用适宜的兼毫笔绘制。画垂竿应顺势从上至下行笔，依次画出画面主竿、辅竿、破竿。

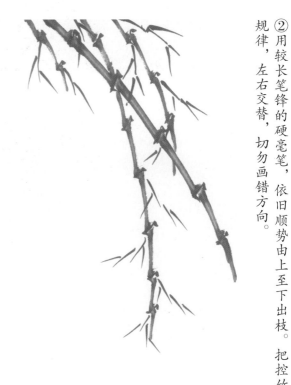

②用较长笔锋的硬毫笔，依旧顺势由上至下出枝。把控竹枝的出枝规律，左右交替，切勿画错方向。

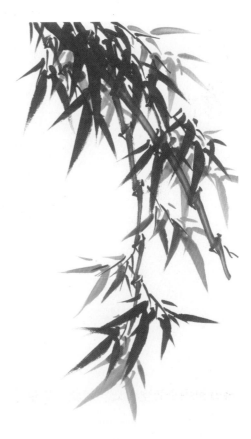

③笔蘸少许水调浓墨，『个』字式、『分』字式组叶方式结合，随竹枝走势，摆笔扫叶。注意摆叶的疏密关系，接近梢头处，竹叶较少

④再蘸水调为淡墨，待纸面墨色偏干后，画出遮挡处的叶片。浓淡交替，相互交融，有层次但不失和谐之感，表现出远近、虚实关系。

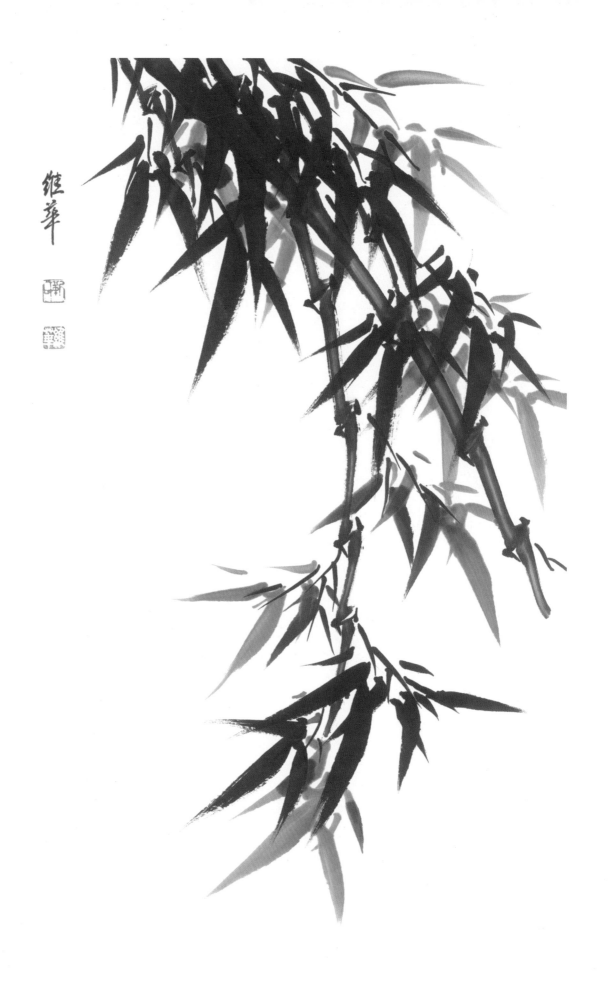

⑤题款、钤印，完成作品。

二、设色表现

1. 花青墨竹

　　以墨色为主，花青色为辅，再加少许藤黄调色，使得墨色中带有淡淡的青绿色，彰显高冷典雅之感。高冷的青色，可映衬出竹不惧严寒酷暑，坚韧不拔的傲骨精神。

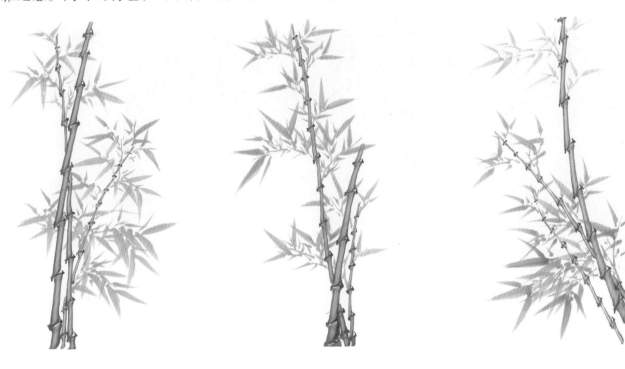

2. 绿竹

　　以花青色为主，加藤黄调成汁绿色作画。少用石绿色，因石绿为矿物质颜色，容易产生颗粒物质，影响画面。植物色色薄，调试过程中需注意颜料与水分的比例控制。

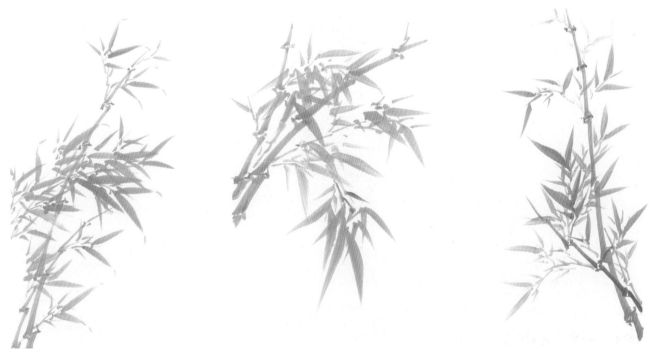

3. 朱竹

朱笔画的竹，亦指红色的竹。朱笔画竹，始于宋代苏轼，苏轼在试院时，兴至无墨，遂用朱笔画竹，因别有风韵，后代仿效者颇多。

① 用中等锋长的兼毫笔，笔头湿润调朱砂，均匀调色，颜色偏淡。再将笔头两侧蘸少许深色的朱砂，与画墨竹方式一样，逐节画竿，留出竹节的缝隙。

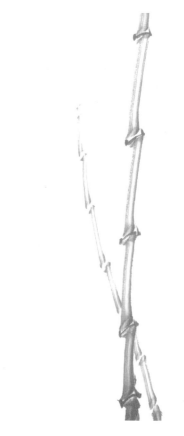

② 换较小的笔蘸色度较淡的朱砂画辅竿。通过大小区分、色度差别，突显主竿的气势。

③ 再添破竿，打破单调的布局，使画面更加灵活。蘸浓朱砂勾勒竹节，用笔轻松，提按分明。

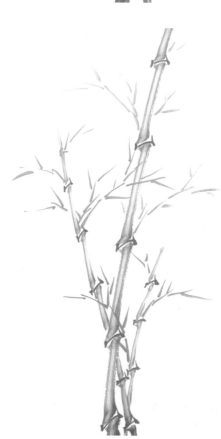

④ 调湿润的朱砂，行笔出枝。时刻注意竹枝的出枝规律，注意枝与竿的前后关系，枝与枝的穿插关系。

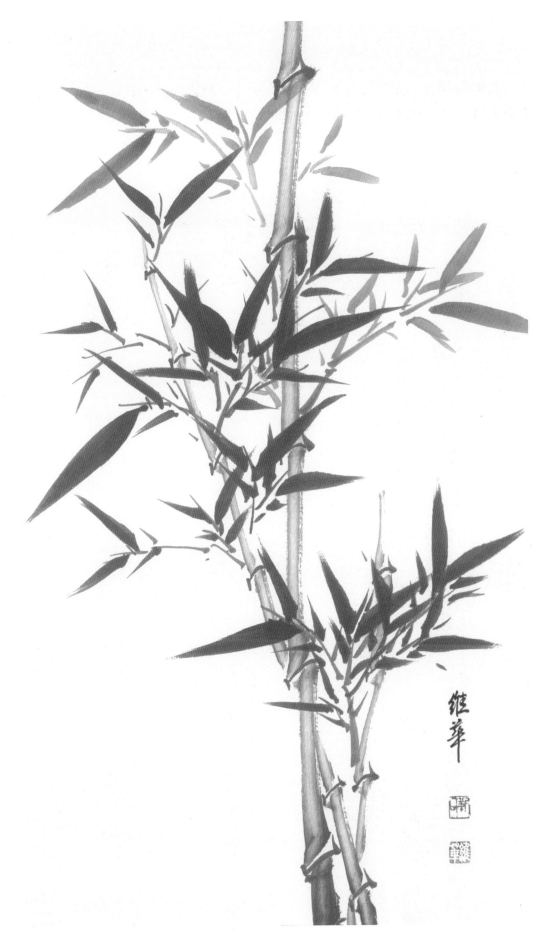

⑤蘸不同色度的朱砂，沿枝的方向，摆笔扫叶。图为晴竹，可多用"重人"式画法表现。最后找准合适的位置，题款、钤印。

三、竹态画法

1. 风竹

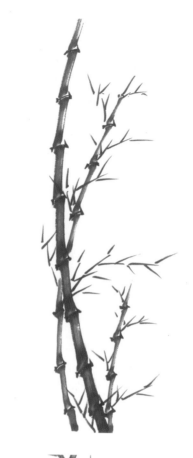

① 画竿，分主竿、辅竿及破竿，并勾画竹节。风竹，竹竿会随风形成一定的弯曲度，处理好弯竹的画法，注意弯节不弯竿。

② 出枝，因风的影响，竹枝有一定的弯度。风竹可画雀爪枝，雀爪笔速较快，线条轻松，有张力。

③ 蘸少许水分调试浓墨，画深色的竹叶。风竹，多用『川』字的组叶形式表现，方向一致，有律动感。但在一般情况下，也可灵活运用『鱼尾』叶等形式。

④ 蘸水调试，降低墨色，画出远景的叶子。上下叶疏，上淡下浓又有变化，整个画面和谐统一。画面居中部分叶茂，

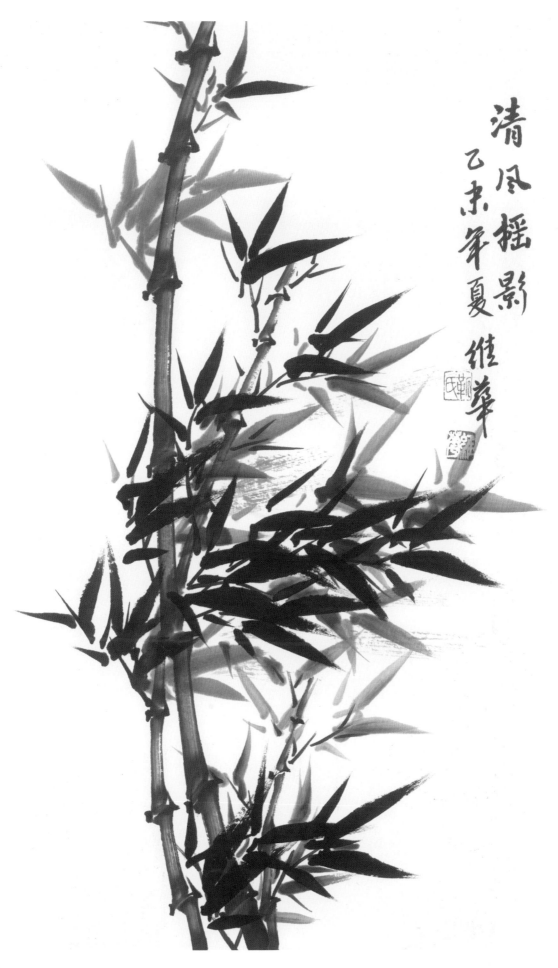

清风摇影
乙未年夏 继华

⑤题款、钤印完成。

2. 雨竹

④蘸水调成淡墨，画高处或靠后的竹叶，拉开前后、上下关系；画麻雀时，调赭石蘸淡墨，摆笔画头部和背部，再用淡墨衔接躯干，最后用重墨勾画出尾羽。

②蘸湿润的浓墨，快速行笔出枝。注意协调每根竿的出枝位置，做到错落有致。

①调适合的墨色画三根竹竿，三竿起点接近，注意每根竹竿的前后关系，勿混淆。主竿有一定的弯曲度，画时把握弯节不弯竿的原则。

③借用『分』字和『重人』形式画雨竹的竹叶。雨竹的竹叶低垂向下，用墨可较湿润，表现雨竹湿漉漉的效果。

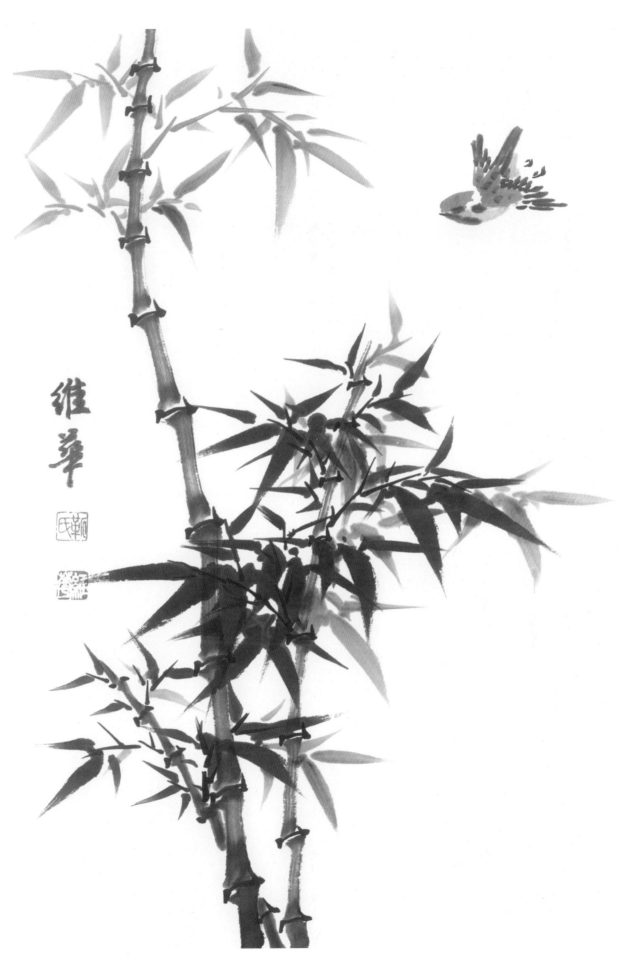

⑤题款、钤印完成。

3. 雪竹

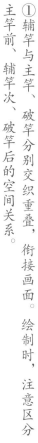
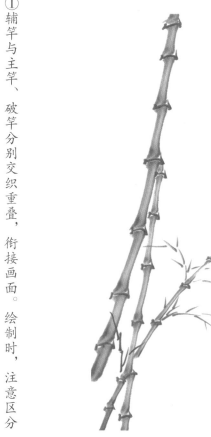

① 辅竿与主竿、破竿分别交织重叠，衔接画面。绘制时，注意区分主竿前、辅竿次、破竿后的空间关系。

② 用较长笔锋的硬毫笔，蘸湿润的浓墨，添画竹枝。在一般情况下，小竹枝叶茂密，可先在小竹上出枝。

③ 画雪竹的竹叶，类似雨竹画法，多用『分』字和『重人』的组叶形式，先画靠前的竹叶。用淡墨在主竿的上端出枝，使画面丰富。

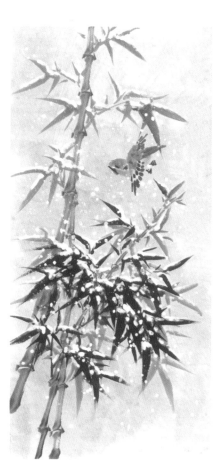

④ 添画淡墨竹叶，并画出麻雀。用花青加少许墨色，加水均匀调出雪景的背景色，待画面干后，用底纹笔轻刷纸的反面，勿留刷痕。待纸干后，再在纸的正面调白粉『弹雪』。

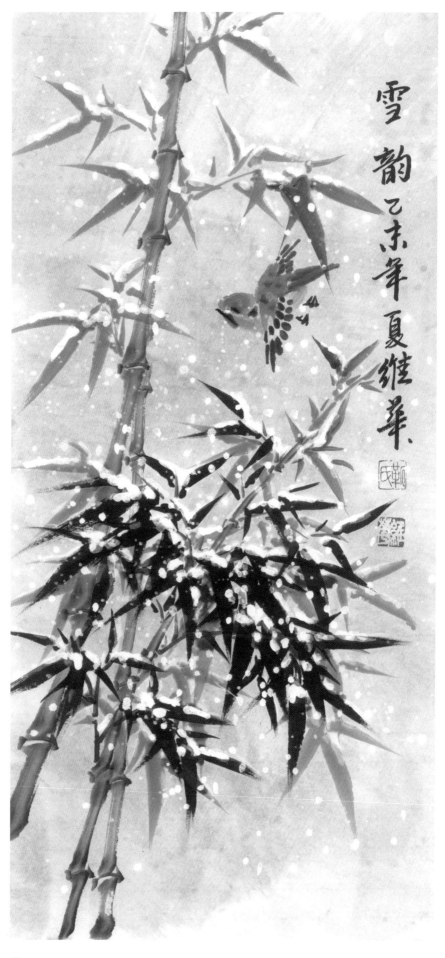

雪韵乙未年夏继华

⑤题款、钤印完成。

四、配景构图

1. 竹子与山石：《凌寒高秋》

① 画竹、石组合，提前做好构思，左下方留出画石的空间。以主竿、辅竿及破竿构成大框架，画出竹竿，并勾画竹节。

② 考虑画面的重心，整体向左出枝，小竹可多添竹枝。用硬毫笔或兼毫笔，中侧锋画出山石，注意线条的粗细、浓淡变化。用侧锋皴擦石体结构。

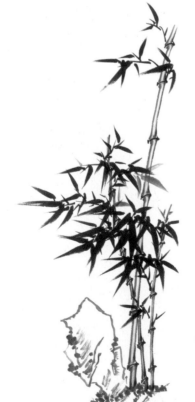

③ 摆笔扫竹叶，此幅作品偏风竹，处理好竹叶整体的动态趋势，以及浓淡、疏密关系。蘸淡墨点苔，表现山石和地面的效果。

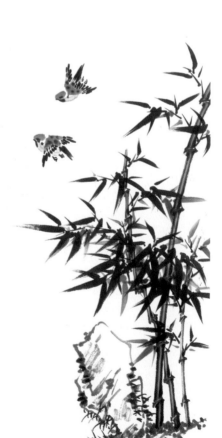

④ 赭石调淡墨画麻雀，刻画麻雀尾羽的形态，表现一仰一俯的动态关系。蘸重墨继续积墨点苔，拉开墨色的层次关系。同时，勾扫山石侧面以及地面小草，丰富画面。

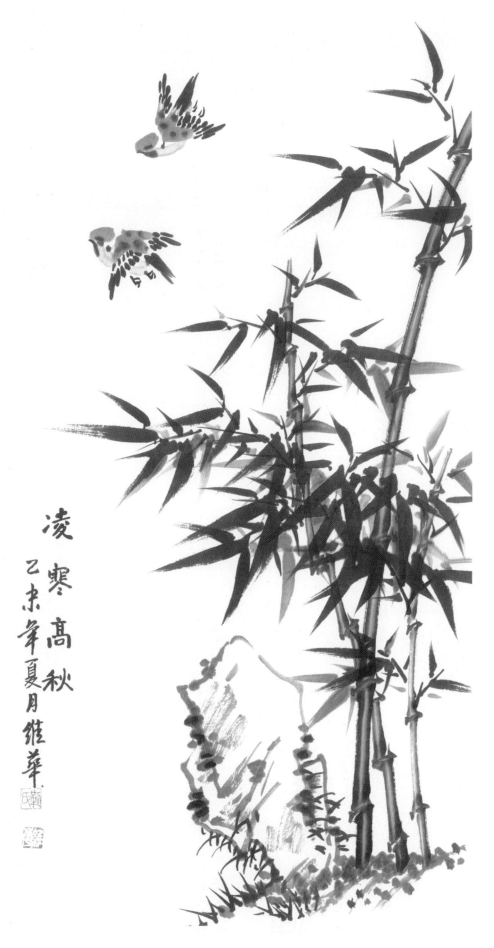

⑤画面左下方的空间较空旷，题款、铃印，使画面更加完整。

2. 竹子与栖鸟:《竹报平安》

①用中等锋长的兼毫笔蘸重墨,逐步摆笔画鸟的头部及背部的羽毛。蘸浓墨扫画出尾羽,再调淡墨画腹部衔接。栖鸟画完后,再依次画竿,处理好竹竿与栖鸟的关系。

②用较长笔锋的硬毫笔或兼毫笔,蘸湿润的浓墨,快速行笔出枝。小竹可多出枝,画枝时,把控整个画面的紧凑、疏密关系,切勿画乱。

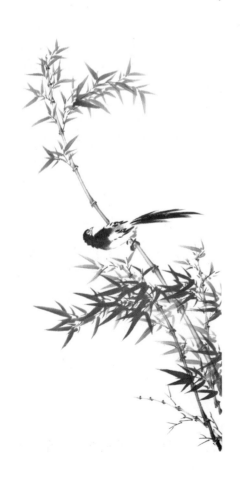

③摆笔扫竹叶,晴竹用「鱼尾」和「重人」组叶的形式较适合。竹叶稍上仰,逆锋行笔,落笔干净利索。处理好竹叶的浓淡、层次变化。

④整体观察画面的浓淡、疏密、虚实关系,调淡墨竹叶分布于上下两端,上淡下浓,上疏下密,相互呼应,适当添补竹叶。居中处的栖鸟进一步形成疏密对比,衬托画心,整体又与

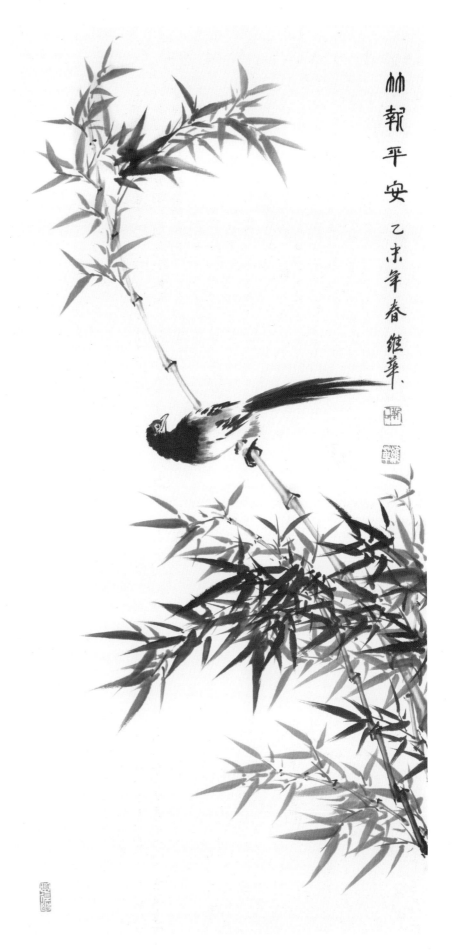

竹報平安 乙未年春 維華

⑤画面的左下角和右上角都较空旷，可在右上角题款、钤印，左下角盖印，相互呼应，补充画面。

第四章 欣赏临摹

　　欣赏和临摹是学习绘画、提升绘画能力必经的过程。欣赏，开阔自己的眼界，了解不同物体的组合关系，细细品味画面中的笔墨韵味、用笔技巧；临摹，提笔临习作品，提升自己的手头功夫。本章展示了不同风格、不同难度的作品，以及部分以竹子为题材的经典古画，供初学者欣赏与临摹。章尾的构图、题跋等材料供初学者学习、参考。

一、作品欣赏

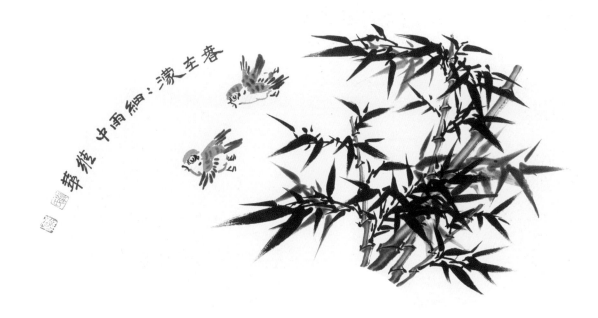

《春在濛濛细雨中》

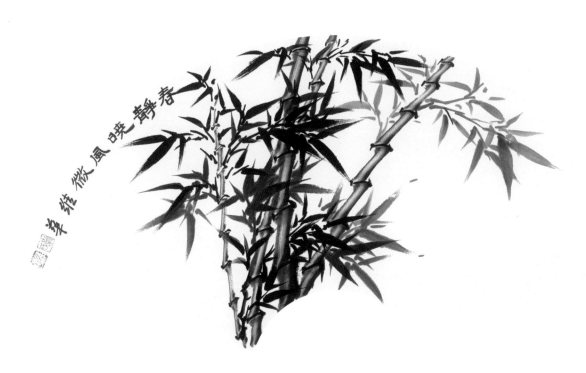

《春静晓风微》

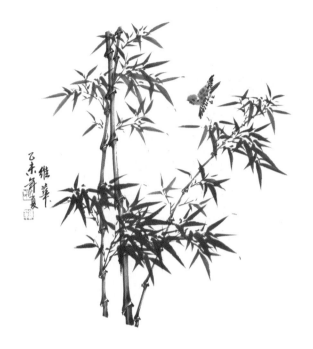

团扇系列 1

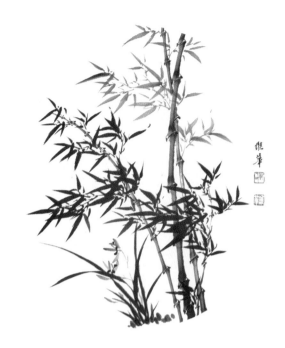

团扇系列 2

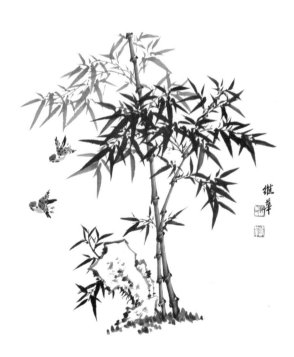

团扇系列 3

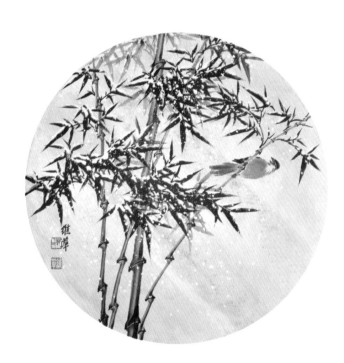

团扇系列 4

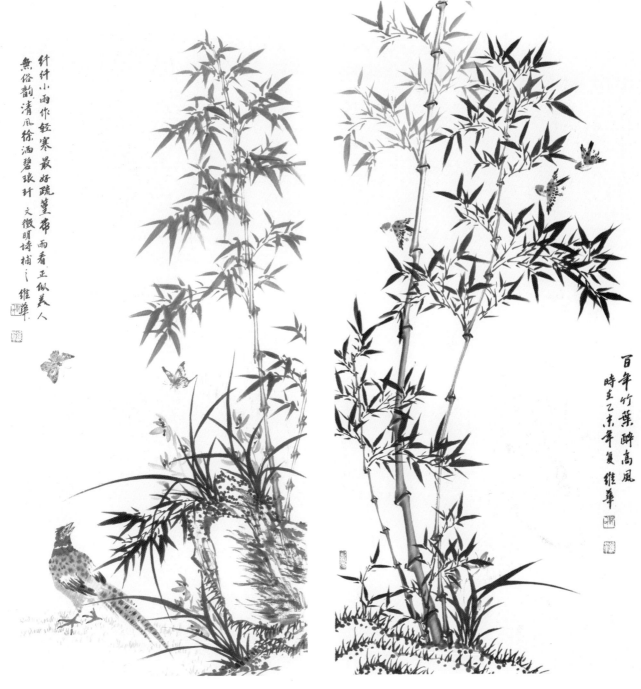

纤纤小雨作轻寒 最好疏篁带雨看 正似美人
无俗韵 清风徐洒碧琅玕 文徵明博士之 维华

百年竹叶醉高风
时壬乙未年复 维华

《无题》

《百年竹叶醉高风》

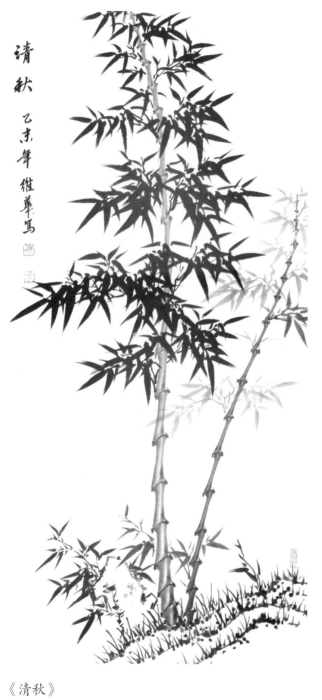

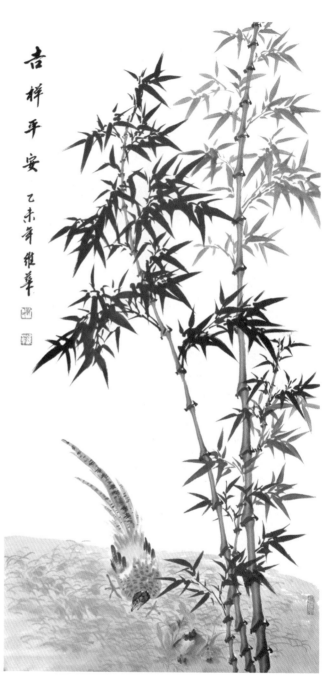

《清秋》

《吉祥平安》

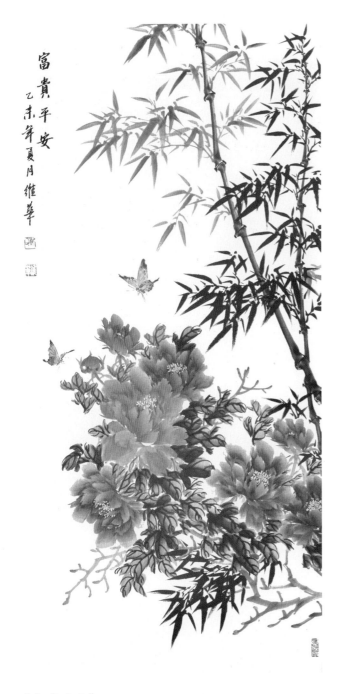

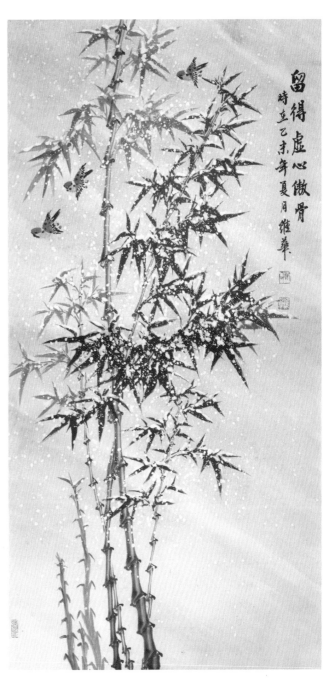

《富贵平安》

《留得虚心傲骨》

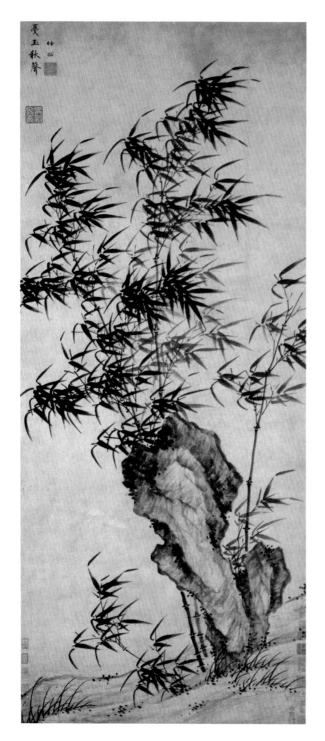

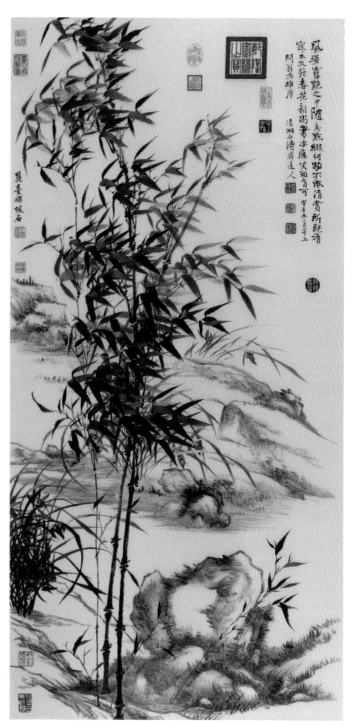

《戛玉秋声图》［明］夏昶　　　　　　　　　　　　　　《兰竹图》［清］石涛

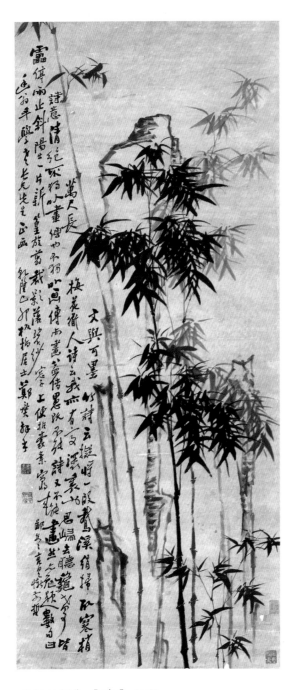

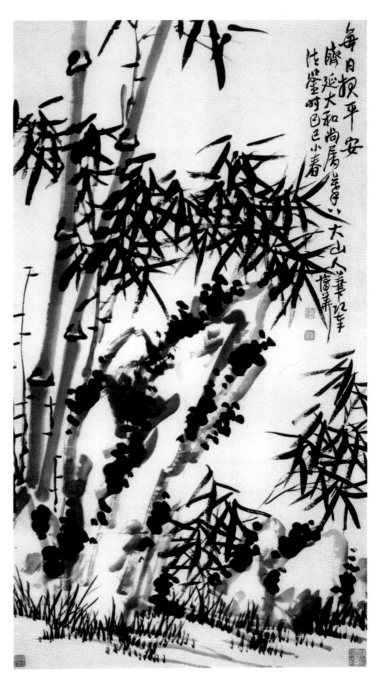

《墨竹图》［清］郑燮　　　　　　　　　　　　　　　　　　　　　　　　《每日报平安》［清］蒲华

二、构图参考

三、题跋参考

绘制完画面，配上相应的诗词题跋，古风古韵油然而生，再加上题款、钤印，即呈现出一幅完整的中国画作品。下面列了部分与竹子相关的诗词题跋，供初学者参考。

咏 竹
[南朝]刘孝先

竹生空野外，梢云耸百寻。
无人赏高节，徒自抱贞心。

赋得阶前嫩竹
[南朝]张正见

翠竹梢云自结丛，轻花嫩笋欲凌空。
砌曲横枝屡解箨，阶前疏叶强东风。
预知抱节成龙处，当于山路葛陂中。

春日山中竹
[唐]裴说

数竿苍翠拟龙形，峭拔须教此地生。
无限野花开不得，半山寒色与春争。

竹 风
[唐]唐彦谦

竹映风窗数阵斜，旅人愁坐思无涯。
夜来留得江湖梦，全为乾声似荻花。

洗 竹
[唐]王贞白

道院竹繁教略洗，鸣琴酌酒看扶疏。
不图结实来双凤，且要长竿钓巨鱼。
锦箨裁冠添散逸，玉芽修馔称清虚。
有时记得三天事，自向琅玕节下书。

竹
[唐]郑谷

宜烟宜雨又宜风，拂水藏村复间松。
移得萧骚从远寺，洗来疏净见前峰。
侵阶藓拆春芽迸，绕径莎微夏荫浓。
无赖杏花多意绪，数枝穿翠好相容。

新 竹
[南宋]杨万里

东风弄巧补残山，一夜吹添玉数竿。
半脱锦衣犹半著，箨龙未信没春寒。

野 竹
[元]吴镇

野竹野竹绝可爱，枝叶扶疏有真态。
生平素守远荆榛，走壁悬崖穿石隶。
虚心抱节山之阿，清风白月聊婆娑。
寒梢千尺将如何，渭川淇澳风烟多。

雨竹图
[明]唐寅

解笔淋漓写竹枝，分明风雨满天时。
此中意恐无人会，更向其间赋小诗。

竹 石
[清]郑燮

咬定青山不放松，立根原在破岩中。
千磨万击还坚劲，任尔东西南北风。

新 竹
[清]郑燮

新竹高于旧竹枝，全凭老干为扶持。
明年再有新生者，十丈龙孙绕凤池。

题《竹石图》
[清]郑板桥

一竹一兰一石，有节有香有骨，
满堂皆君子之风，万古对青苍翠色。
有兰有竹有石，有节有香有骨，
任他逆风严霜，自有春风消息。

1.青岚帚亚君祖，绿润高枝忆蔡邕。长听南园风雨夜，恐生鳞甲尽为龙。——[唐]陈陶《长竹》
2.绿竹半含箨，新梢才出墙。色侵书帙晚，阴过酒樽凉。雨洗涓涓净，风吹细细香。但令无剪伐，会见拂云长。
——[唐]杜甫《严郑公宅同咏竹》
3.船尾竹林遮县市，故人犹自立沙头。——[宋]范成大《发合江数里，寄杨商卿诸公》
4.待到深山月上时，娟娟翠竹倍生姿。——[清]王慕兰《外山竹月》
5.雨后龙孙长，风前凤尾摇。心虚根柢固，指日定干霄。——[清]戴熙《题画竹》
6.细细的叶，疏疏的节；雪压不倒，风吹不折。——[清]郑板桥《题墨竹图》